Master of Arts 發現大師系列 ❸

印象花園－高更 Paul Gauguin

發行人：林敬彬

編輯：沈怡君

封面設計：趙金仁

出版者：大都會文化事業有限公司

地址：台北市基隆路一段 432 號 4 樓之 9

電話：(02)2723-5216

傳真：(02)2723-5220

E-Mail：metro＠ms21.hinet.net

劃撥帳號：14050529 大都會文化事業有限公司

登記證：行政院新聞局北市業字第 89 號

發行經銷：錦德圖書事業有限公司

地址：台北縣板橋市中山路 2 段 291-10 號 7 樓之 3

電話：(02)2956-6521

傳真：(02)2956-6503

出版日期：1998 年 6 月初版

定價：160 元

書號：GB003

ISBN：957-98647-5-6

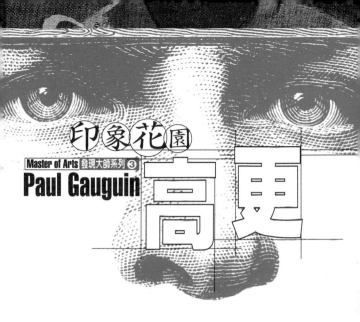

印象花園

Master of Arts 發現大師系列 ③

Paul Gauguin

高更

For:

大都會文化事業有限公司

Gauguin

高更在一八四八年出生於巴黎。他的父親是個新聞記者，母親是聖西門（法國社會學者）的急進女弟子，本身也是一位學者。

一八五一年一次的政變，他們舉家逃到秘魯，高更的父親在逃亡的途中去世，他的母親帶著他們在秘魯住了四年才又回到巴黎，當時高更七歲。

高更後來便在法國求學，十七歲時嚮往水手生活，便到一艘商船上當見習水手，旅遊了許多地方。

一八七一年高更的母親過世，高更回到巴黎，並進入證券交易所工作。由於他的行止規矩認真，不久便成為成功的股票經紀人，在金融界有著十分有展望的未來。

一八七三年他娶了一位丹麥牧師的女兒，之後，有了五個兒女，過著安定富裕的生活。

在他工作的銀行，有一位喜好繪畫的同事，受到這位同事的引導及鼓勵，高更也開始拿起了畫筆，並且一天比一天著迷於色彩的世界。

一八七六年高更甚至有一幅風景畫入選巴黎沙龍，而他也開始收藏起印象派畫作。越來越專注在創作上的高更也參加了最後四屆印象派畫展。一八八三年巴黎股市極不景氣，高更索性當起專業畫家。

高更帶著妻兒搬到盧昂，他充滿了自信，相信他的畫家生活也能讓他過著舒服的日子。但是他一張畫也沒賣掉，積蓄不久也告罄，兩年後他只帶著兒子克羅維斯（Clovis）又回到巴黎，為了維持生計，找了一份張貼海報的工作。

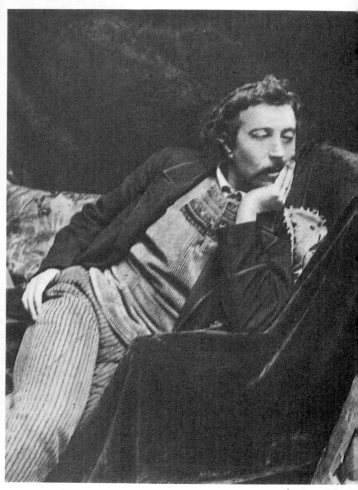

高更 1888

Gauguin

一八八六年高更前往不列塔尼（Brittany），和一些畫家時有往來。後來他回到巴黎，結識了梵谷，並曾訪問賽迦。一八八八年他接受梵谷的邀請到阿爾（Arles）和梵谷一起寫生作畫，然而這一次的訪問卻使他們的友誼徹底決裂了，於是高更又回到巴黎。

一八九一年高更湊足了盤纏前往大溪地。大溪地深深地吸引了他，他不想離開，想在當中探尋那原始、未開發的純真，他認為他是受本能導引去接近自然的人，這些是他創作的泉源。但是高更也發現，當地土著同樣有嚴屬的社會規範必須服從，也有他們敬畏的至高無上的神。高更在一些畫作中很清楚地記錄了他對當地土著的觀察和了解（如：「死亡的幽靈看著他」一畫）。

Gauguin

一八九三年高更在大溪地畫的作品在畫廊展出，人們對
這些作品非常有興趣，特別是年輕一代的畫家。他在巴
黎成為聞人，生活奢華，穿著俗麗。後來他在街上與人
打架，腳踝受傷，這無法完全治癒的腳傷，成為他往後
極大的痛苦。

一八九五年他又回到大溪地，過他那傳奇般的生活。一
八九七年他的女兒去世，喪女之痛加上疾病與窮困，使
他曾經試圖自殺。一九○一年高更離開大溪地，前往馬
貴斯（Marquesas）群島。雖然窮苦、不幸，以及和當
地人荒唐地爭吵，使他的生活充滿了痛苦，但他最鮮明
最具想像力的傑作也在同時源源出現。

一文不名和痛苦的節節相逼，終究還是使他的健康完全
崩潰了，一九○三年在馬貴斯島去世。

Gauguin

一八四八	六月七日，出生於巴黎。
一八四九	拿破崙就任法國總統後，高更一家逃往秘魯，父親途中瘁逝。
一八五五	高更繼承祖父遺產，母親帶著高更和他姊姊返回法國。
一八六五	當實習船員，首次體驗航海經驗。
一八六七	母親過世。
一八六八	入伍海軍三等兵，加入傑洛姆、拿破崙號艦隊。
一八七一	退伍。監護人亞羅沙為高更找到股票經紀商工作。開始與同事叔福奈克學畫。
一八七三	與丹麥籍女子成婚。
一八七四	長男誕生。開始收購印象派畫家作品。
一八七六	油畫作品＜威洛里森林風景＞入選沙龍展，會見畢沙羅。
一八八一	八件油畫作品參加第六屆印象派畫展。三男

出生。夏天與畢沙羅、塞尚在龐達凡共渡，年底決定專心作畫。

一八八三　辭去股票經紀工作，每天作畫。

一八八四　舉家移居巴黎郊外。年底移居丹麥的哥本哈根，兼任法國商社代理人。

一八八五　與妻不和，帶著次男回到巴黎。

一八八七　作陶器。妻子來到巴黎帶走兒子。

一八八八　走向綜合主義。十一月在梵谷弟弟的籌辦下舉行首次個展。十月與梵谷共同生活作畫。十二月梵谷割耳後回到巴黎。

一八八九　世界博覽會期間，與印象派及綜合主義畫友舉行聯展，影響那比派年輕畫家。

一八九○　決定到大溪地。象徵主義畫家讚其為新繪畫大師。

一八九二　二、三月在大溪地醫院住院。學習當地宗教。

一八九三　二～四月視力衰弱無法作畫。五月回到巴黎接受叔父遺產。十一月在巴黎舉行個展。

Gauguin

一八九四　一月赴哥本哈根，與妻子作最後會面。

一八九五　返回大溪地。

一八九六　健康不佳，又爲孤獨所苦。十一月身體稍加
　　　　　康復開始作畫。

一八九七　得知女兒去世，深感痛苦絕望。描繪大畫＜
　　　　　我們從何處來？我們是誰？我們往何處去？
　　　　　＞彷彿痛苦的吶喊。

一八九八　二月，精神極端苦悶，自殺未遂。

一九〇〇　病發無法作畫。三月後，巴黎畫商伏拉德每
　　　　　月匯給高更定額金錢，購買他的油畫。十二
　　　　　月腳部濕疹入院治療。

一九〇一　八月離開大溪地，移居馬貴斯島。

一九〇二　腳部濕疹惡化，心臟衰弱，考慮回法國治
　　　　　療，但未成行。

一九〇三　五月八日心臟病發去世。巴黎秋季沙龍舉行
　　　　　高更追悼會。

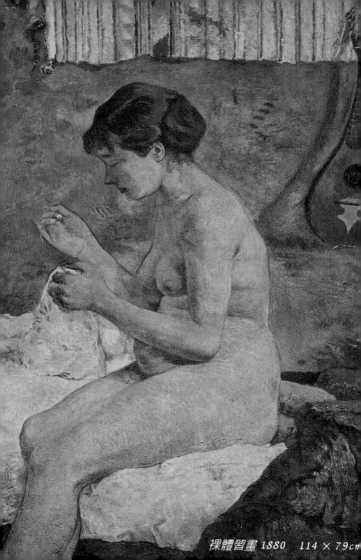

裸體習畫 1880　114 × 79cm

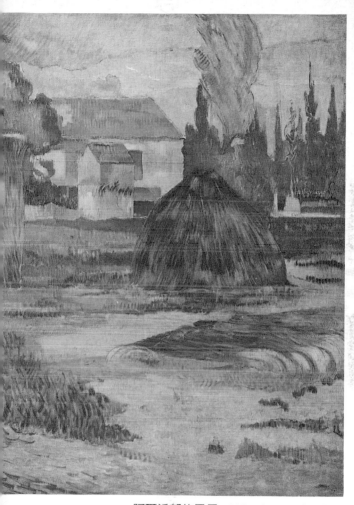

阿爾近郊的風景 1888　91.4 × 71.8cm

何處？

當我已疲於流浪奔波，
何處是我最終休息的處所？
在南方的棕櫚樹下？
在萊茵河旁的菩提樹下？

會有陌生人的手
把我埋在何處的沙漠？
或者我就安息在沙灘
靠近某處的海岸？

神的青天的幕幃
恆久處處把我包圍，
而星星在寂靜的夜晚
有如長明燈懸在我的頂上。

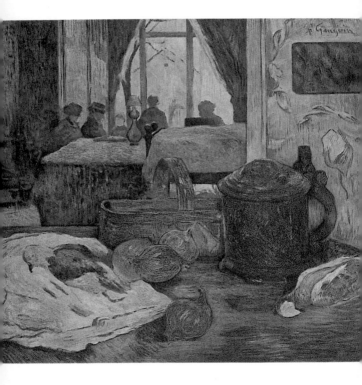

室内静物 1885　59.7 × 74.3cm

靜物寫生 1892 61 × 73cm

印象主義不必處理、整合自己的感受，只須把眼前的感覺直接、忠實的表現出來；個人感情在印象主義裡是找不到自己的位置的，它是一種「寫實」的藝術。

高更認為每一幅畫都應該有繪者的感
情和個性。藝術家不應只是自然的感應
器，他應該了解自己的感受，用適合自己
個性的方式表現出來，傳達出自己心靈深
處最深刻的情感及意念。

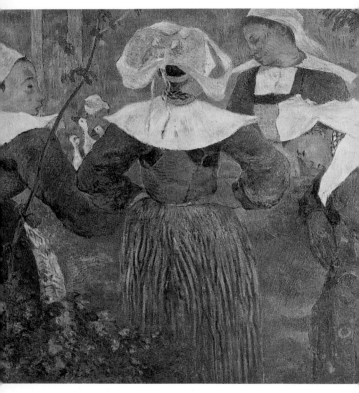

布爾塔紐四女子 1886　72 × 60cm

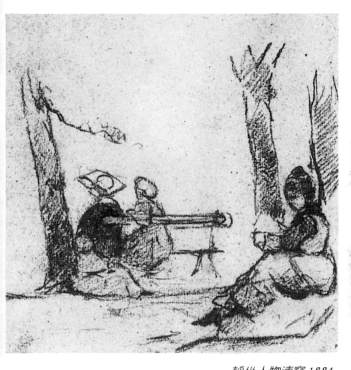

靜坐人物速寫 1884

高更早期的繪畫常帶有實驗性，也很拘謹，一八八○年代早期，高更將筆觸放鬆，賦予畫面顫動的韻律特質，隱約可看出他色彩後來發展的跡象，但仍然還很拘束。他把顏色做塊面處理，自由地加重色澤的明亮感，處理色彩的方式幾近於武斷。

高更很早就對印象派畫作產生興趣，也是在印象派的架構裡開始他的繪畫生涯；但是後來高更走出了印象派畫家那種瑣碎的光影，固定短暫景色的企圖，有了自己的風格。

高更認為每個顏色有它自己的情感內涵，有些顏色天生高尚，有些顏色平凡俗麗。如果楓樹讓人感覺哀傷，不是因為它引發人們哀傷的聯想，而是因為它的顏色就讓人覺得傷感。線條也是如此。

高更認為藝術創作絕無隱藏真實與個人感受的

必要，他要用顏色來表達感情而非複製自然。這並非只是為了畫風的實驗，而是因為藝術本就應該表現人性的尊嚴，發抒個人的思想。

高更是開風氣之先的前鋒。後來流行的抽象畫，強調大塊大塊單色的用色法，即源自高更。

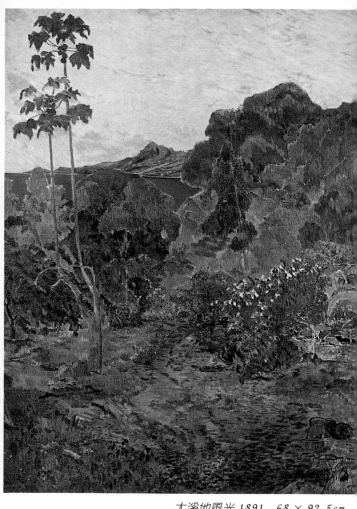

大溪地風光 1891 68 × 92.5cm

旅人及其影子

不再回省？也不前進？
也無一條羊腸的小徑？
因而我在此等候，且緊緊抓住
眼睛與手掌所能把握的事物！
五步寬的大地，溫煦晨陽，
在我底下一世界、人間與死亡！

色彩就像是音樂的演奏一樣，我們利用純熟的和聲，創造象徵，獲致自然中最曖昧、最普遍的東西，這便是自然中最深奧的力量。

——高更

想要透過一種有根據且有確定次序所選擇出來之因素的輔助，再創一個由智性所統治的世界，這便是高更野心所在。

<div align="right">—波德萊爾</div>

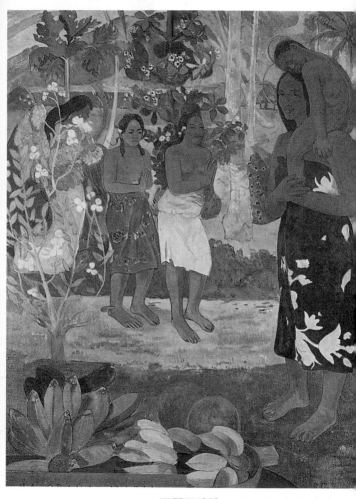

瑪麗亞禮讚 1891　113.7 × 87.7cm

良善之歌

那麼，就在一個明朗的夏天；
碩大的太陽，我的幸福的同謀，
將使妳的美麗更為美好，
於綢緞之間。

純藍的天，如一頂高高的帳篷，
將以長長的褶疊震顫
於我倆歡樂的頭額之上，
它們因幸福感和期待而變為蒼白。

夕暮來到之時，空氣將會柔和
且愛撫地嬉戲於妳的面紗之上。
而眾星寧謐的目光，
將仁慈地微笑，向新娘新郎。

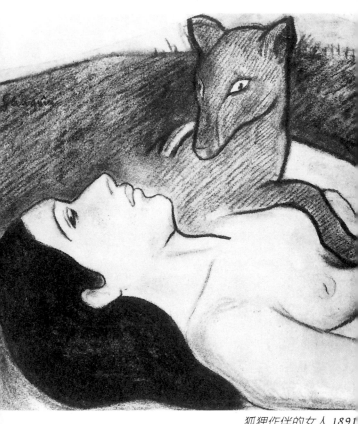

狐狸作伴的女人 1891

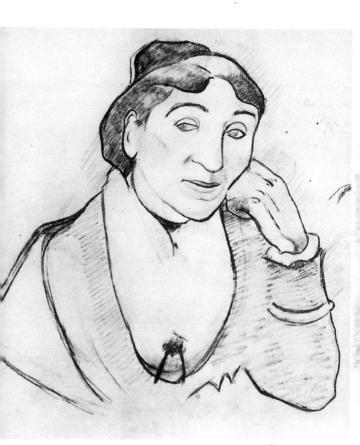

L'ARLÉSIENNE 1888

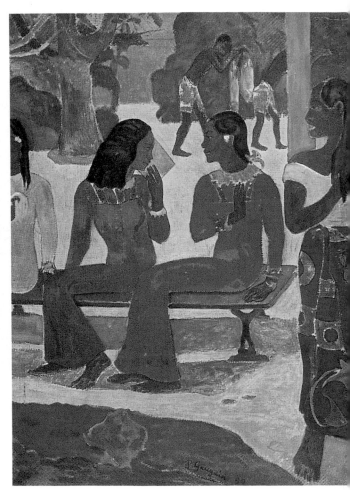

我們今天不去市場 1892　73 × 92cm

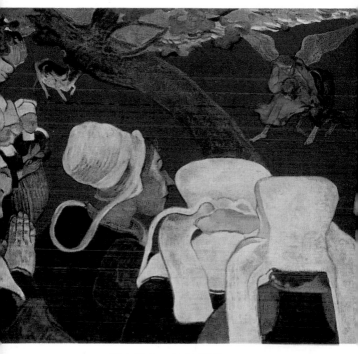

雅克柏與天使的格鬥 1888　74.4 × 93.1cm

「雅克柏與天使纏鬥」畫面右下角有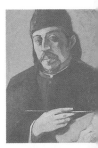一位牧師正講述著聖經中雅克柏與天使的故事，戴著帽子的村婦站成一排傾聽著，他們看來非常寧靜、虔誠。右上角便是格鬥中的天使與雅克柏。

斜跨畫面的樹把這兩部分分開。讓我
們體會到在村婦心中聖經人物彷彿是個鮮
明的意象，如活人般存在。整個畫作使用
強烈、非自然的色彩，在畫面中並未明示
光線來源，但顏色本身好似就放散著柔和
的光一般。

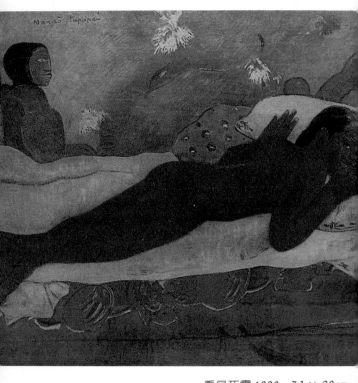

看見死靈 *1892* 73 × 92cm

一筐蘋果

一
是「春」字突然來到
棲息於我心靈
如一只光彩的巨鳥
飛掠而臨

我摒拒牠於深夜
於冬季之寒冷
於閃爍在圓池上
似絲光的嚴霜

我愈摒拒
牠愈糾纏
牠向我展示盛裝
閃著幻變的光亮

牠把鐘鈴敲鳴
爲予我以信心

人們幾乎誓言四月
大地正蓬勃生春

我終於相信了牠
每時十次宛若看見四月之花
遂走向玻璃窗櫺
積雪仍在，一如我心
二
我們永遠孤獨
面對著所遇見的人
我們的姿勢
只充滿著無定

堪憐的眾生的笨拙語言
無能使我們契合
牠們無前途地投落
如園中的一枚蘋果

太多的事物正待領悟
我們向時日邁進時
便只能如一個昏瞶的老者

摒棄被人諦聽的願望

廣闊的深淵
隔絕著我們
向人們投來的繩索
伸手也是徒然
三
在夜的寂靜裡
我孤獨的床邊
微明的燈
照耀的已是一個死去的人

最後的聲息
似正在神祕中消隱
在夜的寂靜裡
燈光照耀的已是一個死去的人

在這無光的時刻裡
我聽見我不甘緘默的心
倔強地跳動
一個偉大的思念仍誘惑他

在夜的靜寂裡

四

假使我笨拙的語言

有力感動心靈

假使它能帶來一線希望

給予痛苦的靈魂

我欲以窒息之聲

訴說憂戚的日子

心心相契地，我們將共同尋覓

幾個溫存的字

那以它們的熱

溫暖人心的字

那自巢中揀取的字

那能沁透胸臆的字

如此被溫情搖著

我們將感到較少的寒冷

啃食、重壓

當我們跨越明天的門

海濱 1892 68 × 91.5 cm

高更自由、富韻律感地傳達了質樸的
神祕教義中那份靈氣，主要即得力於色彩
的運用。

高更在大溪地時期，不再使用補色，他喜歡並用紅色與橘紅色、藍色與綠色、紫色與暗橘色，將靛藍（indigo）當作黑色使用。畫面中的人像或立、或躺、或慵悃的行走，宛如處於夢遊之境。

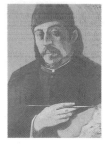

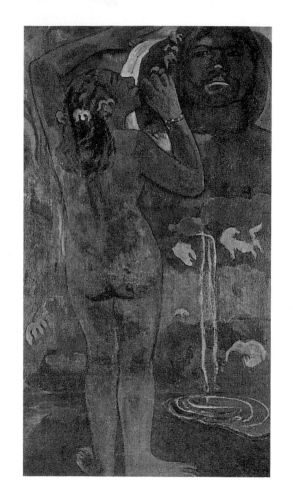

月亮與大地 1893 114.3×62.2cm

月光

你的靈魂是一列優越的風景，
那兒有戴著美好面具的人們
彈琴舞蹈，幾乎是憂悒地，
在奇異的化妝之下。

一面以弱調歌唱
勝利的愛和及時行樂的生活，
他們彷彿不相信自己的幸福，
他們的歌聲混和著月亮，
那慘淡而美麗的月亮，
使林間的鳥群步入夢境？
使噴泉因陶醉而啜泣，
那大理石間修長的噴泉。

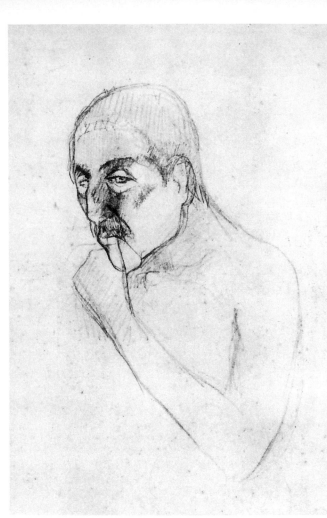

自畫像 1902

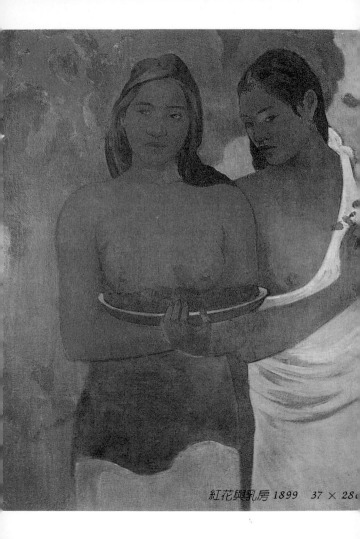

紅花與乳房 1899 37 × 28c

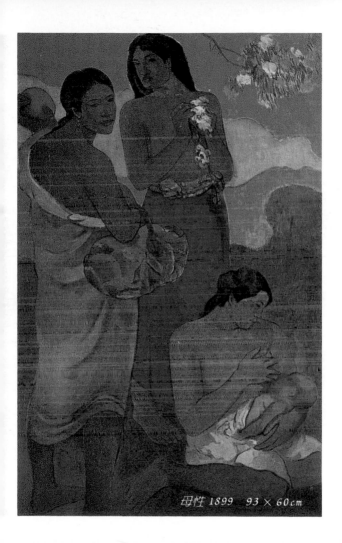

母性 1899　93×60cm

異國的芳香

當雙眸闔閉，於一個溫暖的秋之夕暮，
我呼吸著你溫暖胸懷的芳香，
我遂看見一個愉悅的岩岸伸展，
它被單調的太陽之火所炫照。

我看見一個慵懶的島，
自然賦予它奇異的樹，鮮美的果，
身體清癯而又健壯的男子，
眼睛直率得令人驚奇的女郎。

你的芳香將我導向那可愛的國度，
我看見一個帆桅眾多
且因海浪而慵困的港灣，
當綠色的烏梅樹的芬芳
浮游空中，使我的鼻孔膨脹，
且與水手之歌滲和，於我心中。

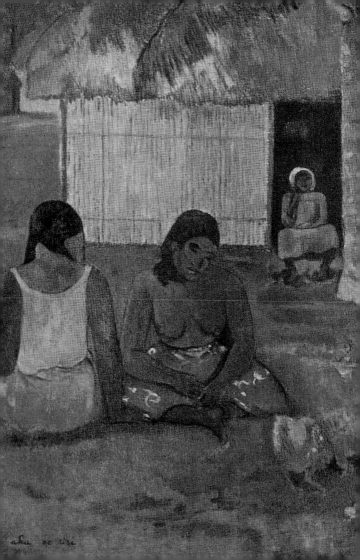

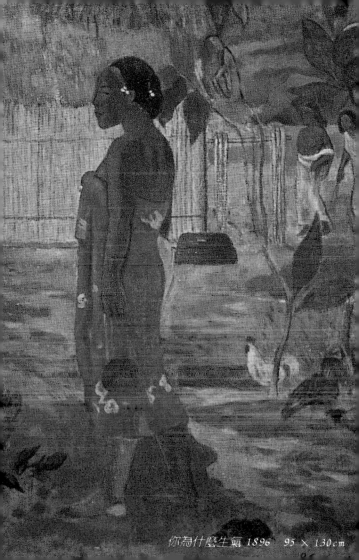

你為什麼生氣 1896　95 × 130cm

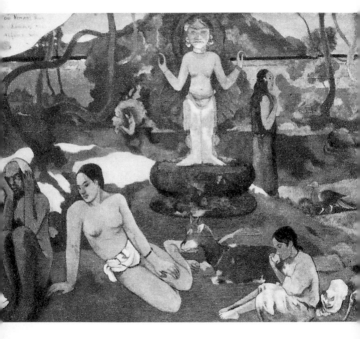

我們從何處而來？我們是誰？我們往何處去？

1897 139 × 375 cm

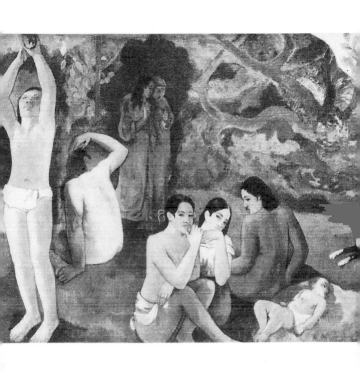

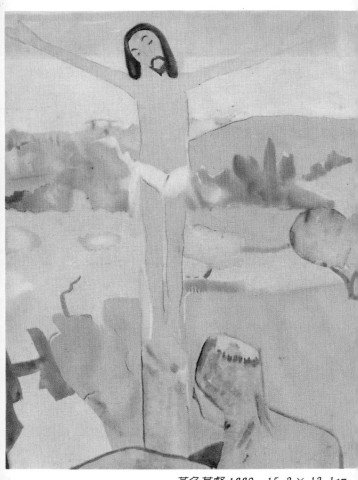

黃色基督 1889　15.2 × 12.1cm

一八八八年高更的妻子要求他回丹麥團聚時，高更回了一封信給她：「我自從離開丹麥，一直靠著勇氣支撐著每一分鐘；為了辦到這點，我愈來愈習慣於硬起心腸。我收起我所有敏感的感受來麻痺自己，若是要我見到了孩子，然後再離開他們，恐怕我是做不到的。你知道我的靈魂有著雙重個性；一面是心思細密的人，一面像是驍勇的印地安紅人。如今敏感細密的部分已漸消逝，印地安紅人的部分遂可以大步大步地向前行。」

高更傳奇性的生活，其實是一個靈魂在飽受精神和肉體雙重折磨後所作的一種自我放逐。或許他是被健康打敗了，但他卻從未對容易薄弱的意志和難以預測的現實舉過白旗。

痛恨虛偽的高更在臨終時說：「貫徹真理向任何事挑戰」。而這也是他一生行事的準則。他在一八八八年寫了一封信給妹妹，信中說到：「如果你願像許多年輕女孩一樣，沒有目標、

毫無意義的過一生，或淪為伴隨財富和貧困而來的種種風險的犧牲品，或仰仗這麼一個多取少予的社會─如果那是你的野心，那麼別讀下去了。但如果你想自成一格，從你的天性和奔放的良知裡找到唯一的至樂，那麼……你得知道你對周圍的人有責任。這責任建立在無時不在的溫情與犧牲上，且讓你的良心做你唯一的審判者，讓你的才能與尊嚴做你唯一的祭壇……只要有理由驕傲，儘管驕傲，但摒棄一切虛飾，虛偽僅屬於普通人……」

就因為這樣的信念與勇氣，高更為繪畫帶來新生，為現代藝術開了一扇窗。

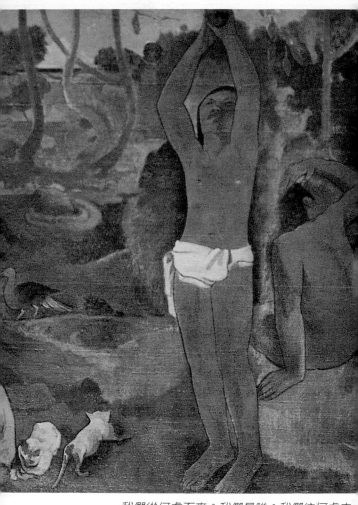

我們從何處而來？我們是誰？我們往何處去

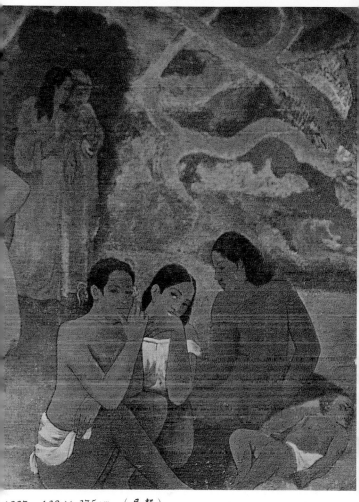

1897　139 × 375cm　（局部）

當很多人⋯⋯

的確，當很多人必須捐軀於
沉重的船槳划馳的下方，
其他人則生活在舵輪之上，
認識鳥飛和星宿的領域。

很多人經常把沉重的肢體
置於迷惘之生命的根源，
其他人則把座位有意的
和女巫、女王排在一起，
他們坐在那裡，賓至如歸
舉手投足，姿勢輕盈優美。
可是一陣陰影從那生命
橫越投落在另外的生命裡，
而輕盈的與沉重的
結合如像空氣與大地。

我無能從我的眼簾卸下

完全遺忘了的人們的疲乏，
復不能從受驚的靈魂除去
遠方星辰啞默的落下。

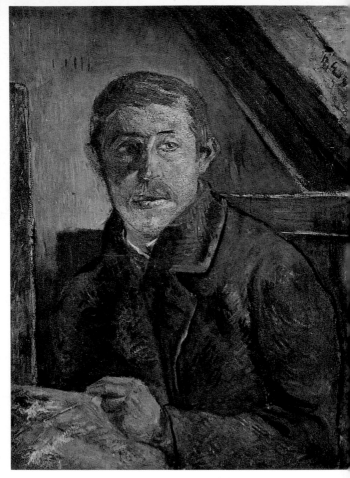

畫架前的自畫像 1883　65 × 54.3cm

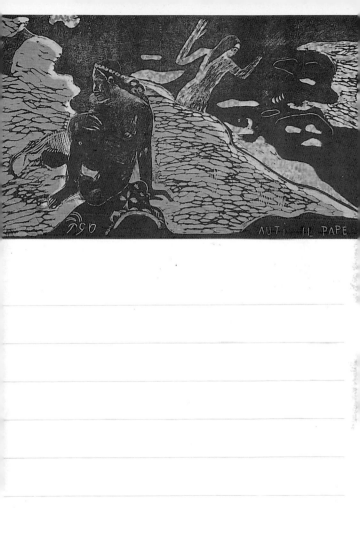

「野蠻」當我一想到那些有著食人族般牙齒的黝黑時，這個詞無可避免地湧上了我的心。然而，現在我已經看見他們真正優美的地方……

對他們來講，我反而是個奇怪的東
西；沒人認識的人，既不會說他們的話，
也不會最簡單最自然的生活。就如我看他
們一樣，也許在他們心目中我也是個『野
蠻人』。」而錯的很可能是我。　—高更

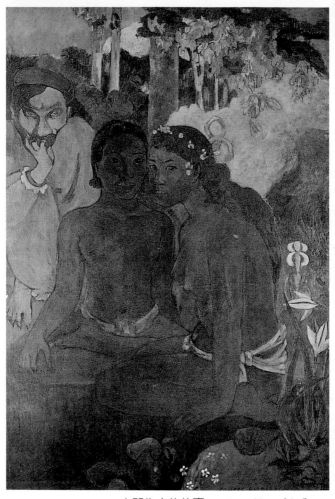

未開化人的故事 1902 130 × 91.5 cm

夜晚

我站在林間的蔭處
有如在生命的邊涯，
大地好似朦朧的草蓆，
河水有如銀色的緞帶。

只有從遠方越過森林
傳來晚鐘的聲響，
一隻小鹿驚悸地抬頭
又再度沉入安眠的睡鄉。

森林於夢寐中
在岩垣上搖動著樹臂。
而神在高高的絕頂上
降福給岑寂的大地。

Master of Arts
發現大師系列－印象花園

是我們精心為您企劃製作的禮物書，
它結合了大師的經典名作與傳世不朽的雋永短詩，
更提供您一些可隨筆留下感想的筆記頁，
無論是私房珍藏或是贈給您最思念的人，
相信都是您最好的選擇。

梵谷
Vicent van Gogh

「難道我一無是處，一無所成嗎？......我要再拿
起畫筆。這刻起，每件事都為我改變了…」
孤獨的靈魂，渴望你的走進…

莫內
Claude Monet

雷諾瓦曾說：「沒有莫內，我們都會放棄的。」
究竟支持他的信念是什麼呢？

竇加
Edgar Degas

他是個怨恨孤獨的孤獨者。傾聽他，你會因了解
而有更多的感動…

國家圖書館出版品預行編目資料

印象花園・高更＝ Paul Gauguin ／沈怡君編輯
-- 初版，-- 臺北市；大都會文化，1998〔民 87〕
面；　公分。--（發現大師系列；3）
ISBN 957-98647-5-6（精裝）

1.印象派（繪畫）－作品集　2.油畫－作品集

949.5　　　　　　　　　　　　　　　87005429